周代

大盂鼎 〈篆書〉

月刊 書藝文人畵 法帖시리즈　04　대우정

研民 裵敬奭 編著

月刊 書藝文人畵

大盂鼎에 대하여

이 鼎은 西周 초기의 康王23年 때의 청동기로 추정하는데, 이 것은 淸나라 道光(1821~1850년) 때 陜西省 眉縣의 禮村에서 출토되었다는 설이 있는데 郭氏가 보관하고 있다가 周雨樵에게 넘겼는데 이후 同治年間(1862~1874년)에 西安의 左宗棠의 소유였다가, 1874년 潘祖蔭에게 증여하였는데, 江蘇省 蘇州로 옮겼다가 1952년에 그 후손인 潘達捐이 국가에 헌납하여 上海 博物館에 있다가 1959년부터 北京歷史博物館에 현재 소장중이다.

기물은 주(周) 강왕(康王) 23년(BC 1003년)에 주조 되었는데, 높이가 101.9cm이고, 구경이 77.8cm, 무게가 153.5kg이며 원형의 대형 鼎으로 현존하는 청동기 그릇중에서 가장 큰 형태의 것이다. 곧은 귀에 3개의 기둥같은 다리가 있으며, 입구에는 도철무늬가 있고 다리에는 수면무늬가 새겨져 있으며, 날개 형태의 돌출 장식도 있다. 그 내벽에 모두 291字의 명문이 19行으로 2단(段)으로 배열되어 있다. 발견된 초기에는 盂라는 人名에 근거하여 盂鼎으로 불렸으나, 현재는 大盂鼎으로 칭하는데 大가 추가된 것은 같은 장소에서 발견된 것과 구별하기 위하였는데, 小盂鼎은 지금 전해지지 않는다.

그 내용은 康王이 당대의 大臣이던 盂에게 명령하는 내용으로 왕을 위해 충성을 요구하며 하사한 내용이 기록되어 있는데, 以前의 殷나라가 과다한 음주로 멸망했기에 특별히 경계하고, 周의 시조인 文王, 武王의 덕을 칭송하며, 특별히 王을 잘 보좌하라고 하여 하사한 관리, 노예, 물품 등을 자세히 기록하고 있어, 그 당시의 역사, 문화, 제도 등을 엿볼 수 있는 가치가 높은 것이다.

이 鼎은 조형이 매우 단정하면서도 장엄하여 육중하고 또한 씩씩하면서도 소박한 전형적인 아름다움이 있어 세상에서 귀한 보물로 여기고 있다. 서주 초기의 金文은 진귀하면서도 육중한 것, 웅장하면서도 기이하며 자태에 구속받지 않는 것, 질박하면서도 착실한 것 등이 있는데, 이것은 진귀하면서도 육중하다. 명문의 글씨는 크고 글자의 형태도 장엄하면서도 육중한 아름다움이 있다. 金文중에서도 서예술적으로 본다면 성왕과 강왕시대에 이뤄진 金文중에서 단연 제일의 작품으로 꼽는데 손색이 없다. 필세는 매우 근엄하면서도, 필획의 끝 부분이 뾰족한 형태를 다수 띠고 있다.

또한 西周 후기의 金文에 비해서 대체로 두텁다. 그러면서도 윤택이 나고 맑고 수려한 느낌을 주어 원숙한 아름다움을 띠고 있어 〈毛公鼎〉, 〈散氏盤〉, 〈虢季子白盤〉과 더불어 4大 國寶로 꼽고 있는데 진귀한 사료적 가치를 지니고 있어 꼭 학습해볼 자료라 여겨진다.

目 次

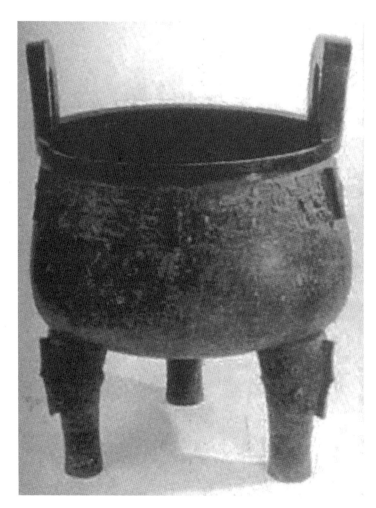

〈大盂鼎〉

大盂鼎 擴大全文

佳 새 추
※唯(유)의 通假字로
　발어사인 의미
九 아홉 구
月 달 월

王 임금 왕
在 있을 재
宗 마루 종

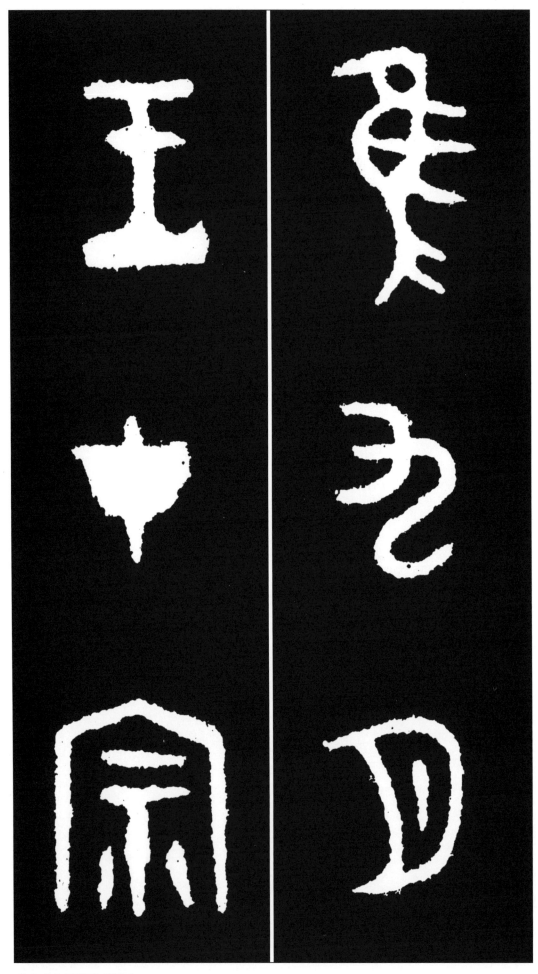

생각컨데 구월에 왕께서

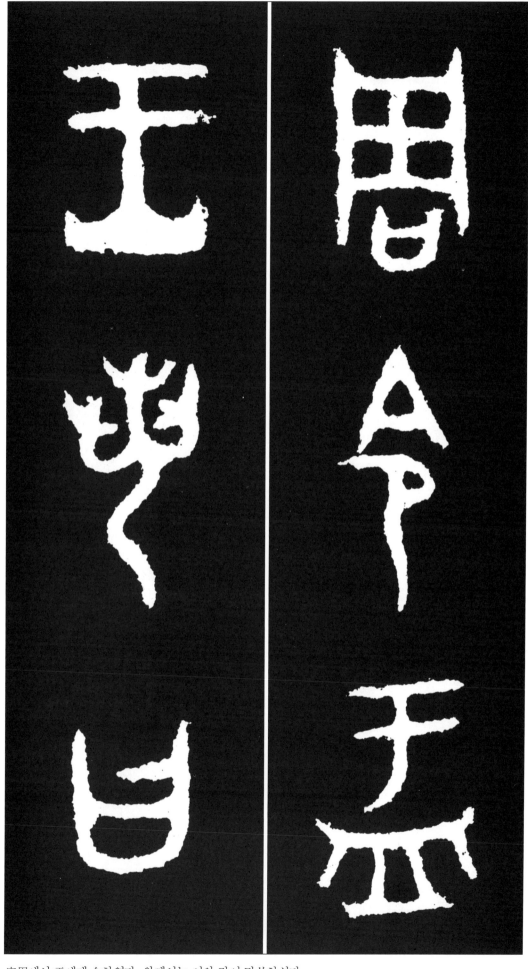

周 주나라 주
令 명령 령
※命의 通假字로 명령
　의 뜻
盂 바리 우

王 임금 왕
若 같을 약
曰 가로 왈

宗周에서 盂에게 命하였다. 왕께서는 이와 같이 말씀하셨다.

盂 바리 우
不 아니 불
※조의 通假字로 크다
 는 뜻
顯 현명할 현
玟 옥돌 민
※王+文의 合文이나
 文의 뜻임
王 임금 왕
受 받을 수

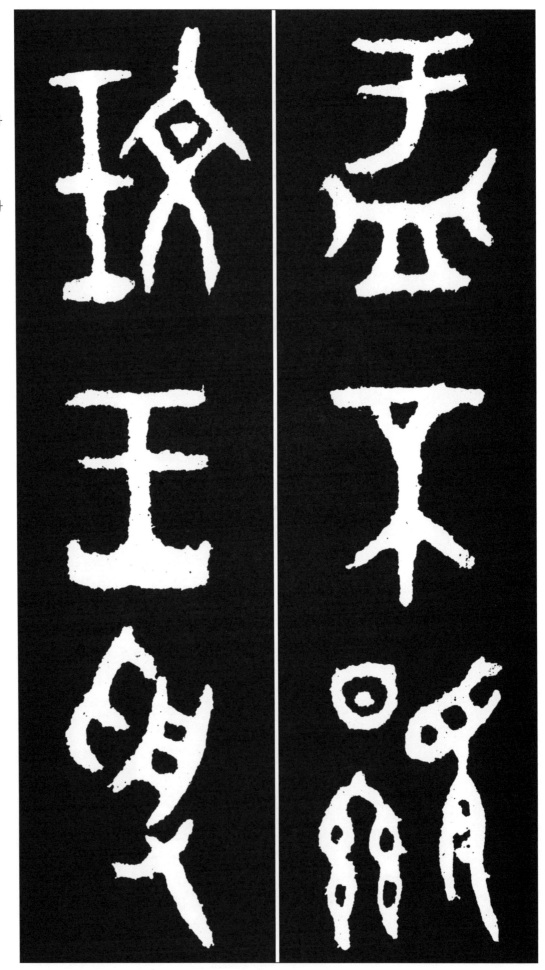

盂여 크고도 현명하신 文王은 하늘이 도우시는

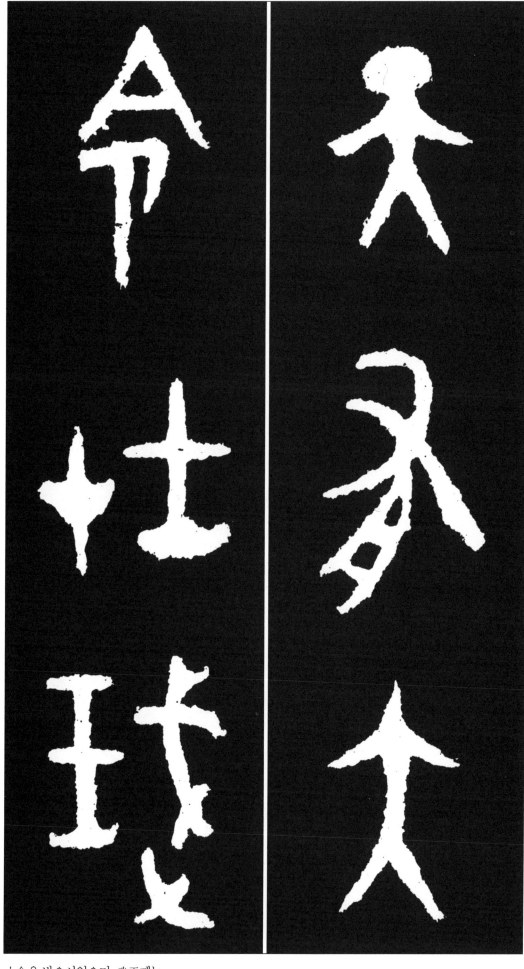

天 하늘 천
有 있을 유
※祐의 통가자로 돕는
　다는 뜻
大 큰 대
令 명령 령
※命의 통가자로 명령
　의 뜻임

在 있을 재
珷 무부 무
※王+武의 합문이나
　武의 뜻임

大命을 받으시었으며, 武王때는

王 임금 왕
嗣 이을 사
玟 옥돌 민
※王+文의 合文이나
　文의 뜻임
乍 잠깐 사
※作의 初文으로 짓는
　다는 뜻
邦 나라 방

閈 물리칠 벽
※闢의 初文으로 물리
　치다는 뜻.

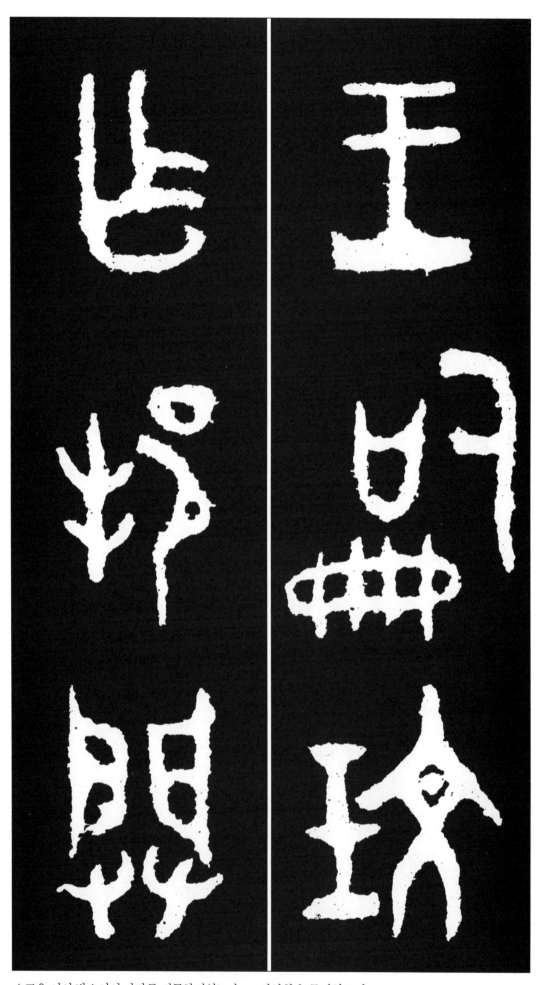

文王을 이어 받으시어 나라를 건국하시었노라. 그 사악함을 물리쳤으며,

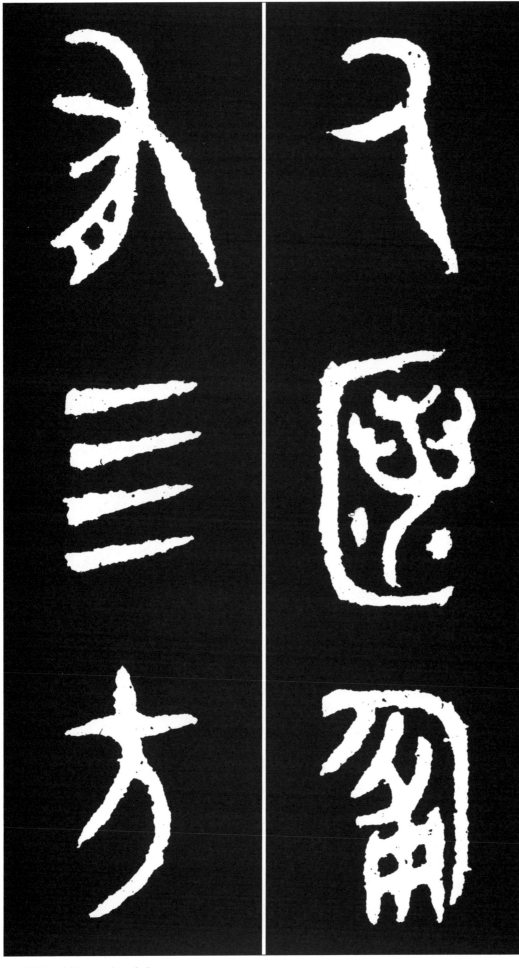

厥 그 궐
※氒의 통가자
匿 숨길 닉
※慝의 통가자로 사악
　하다는 뜻

匍 힘다할 포
※敷의 통가자로 베풀
　다, 위로의 뜻
有 있을 유
※佑의 통가자로 보호
　하다는 뜻
四 넉 사
方 모 방

온 사방을 정성으로 다스리시고,

畯 권농관 준
※畯의 통가자로 뛰어
 나다는 뜻
正 바를 정
※政의 통가자로 다스
 리다는 뜻
氒 그 궐
※厥의 통가자
民 백성 민

在 있을 재
雩 기우제 우
※于의 통가자

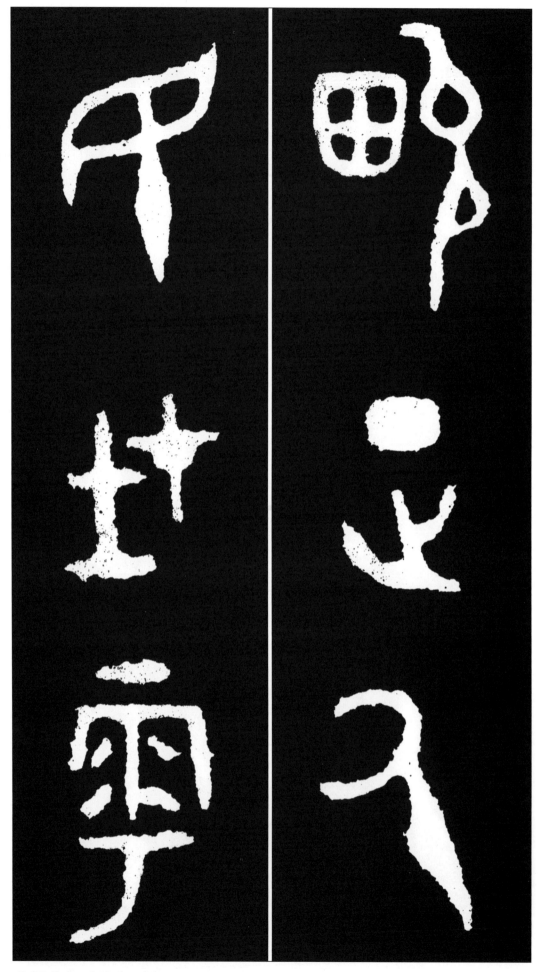

백성들을 바르게 잘 다스렸다.

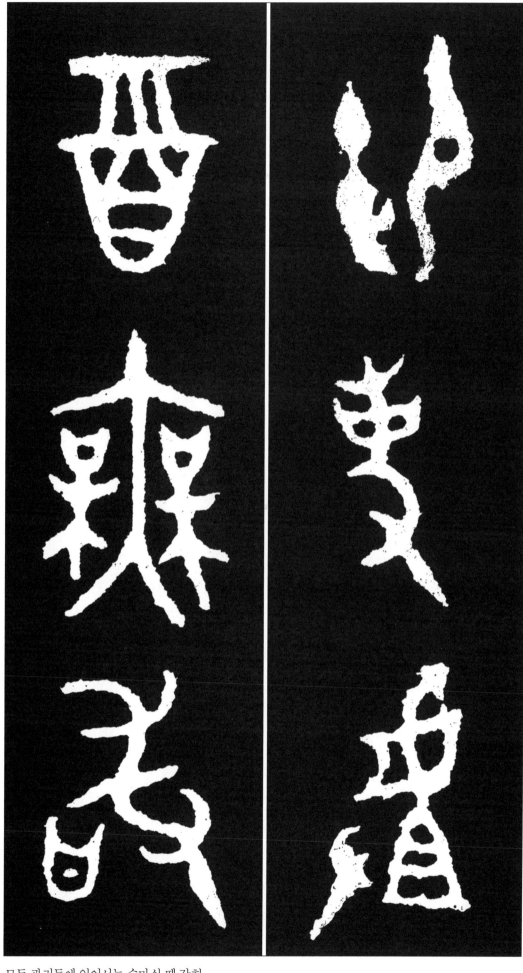

邘 모실 어
※御의 初文으로 다스리다는 뜻
事 일 사

虘 모질 차
※虎의 통가자로 모질다 또는 감탄사
酉 닭 유
※酒의 古文으로 술의 뜻
無 없을 무
敢 감히 감

모든 관리들에 있어서는 술마실 때 감히

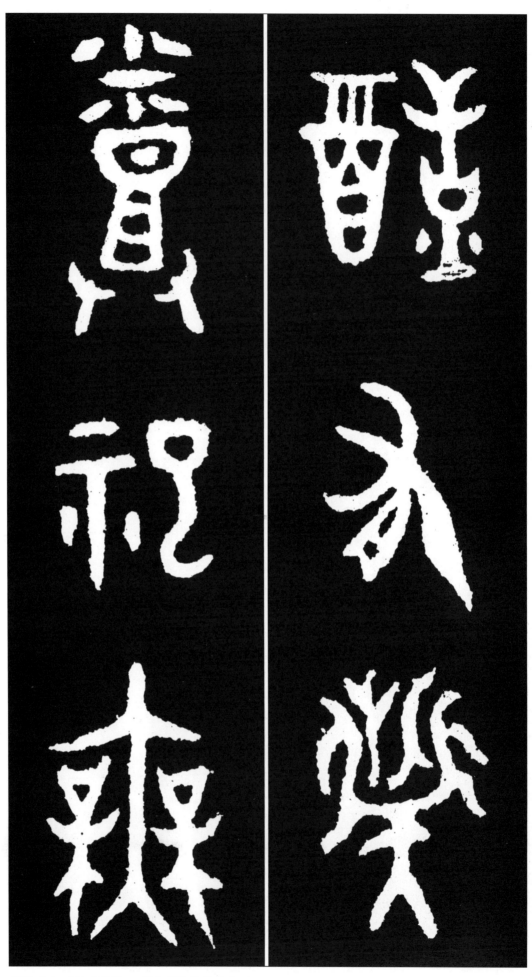

釀 不明字이나
酎+火의 회의
자로 독한 술
로 추정

有 있을 유
禩 제사지낼 시
※祀의 異體字로 제사
의 뜻
烝 찔 증
※登의 初文이나 烝의
통가자로 제사의 뜻
임
祀 제사 사
無 없을 무

독한 술을 마심이 없었고, 각종 제사에 있어서

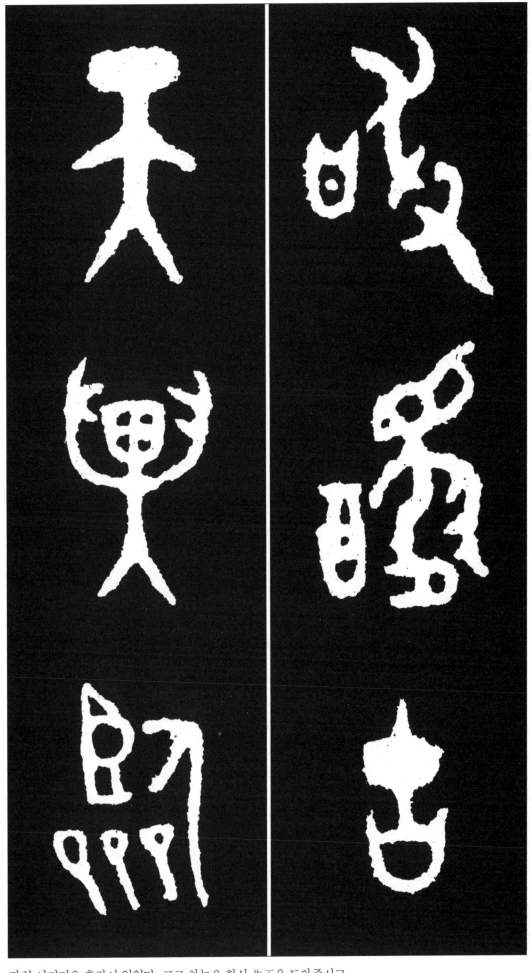

敢 감히 감
醿
※擾의 통가자로 어지
　러움, 혼란의 뜻

古 옛고
※故의 통가자로 그리
　하여의 뜻
天 하늘 천
異 다를 이
※翼의 통가자로 돕는
　다는 뜻
臨 임할 임

감히 어지러운 혼란이 없었다. 고로 하늘은 항상 先王을 도와주시고

子
※慈의 통가자로 자애
　롭다는 뜻

灋 법 법
※法의 繁體로 늘, 항
　상의 뜻
保 보호할 보
先 먼저 선
王 임금 왕

□ 不明字

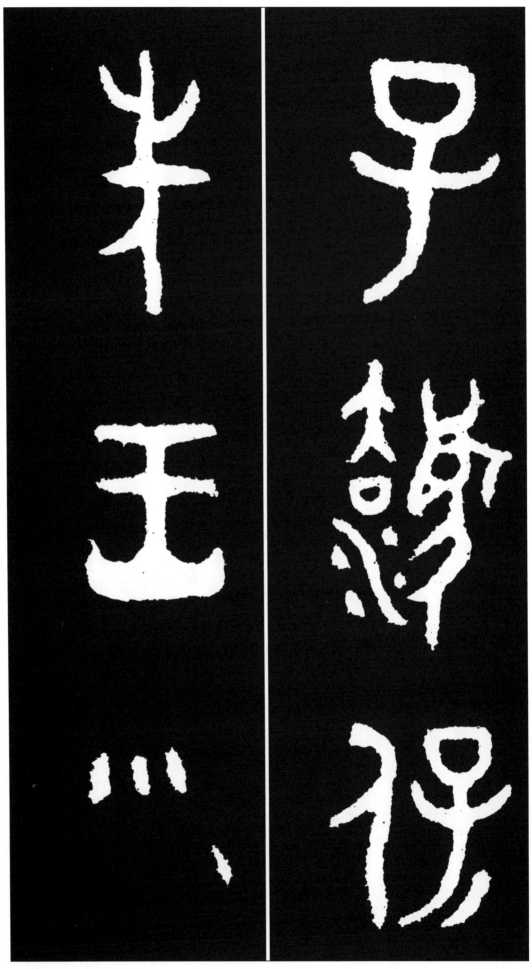

온 나라를 잘 보우 하셨다.

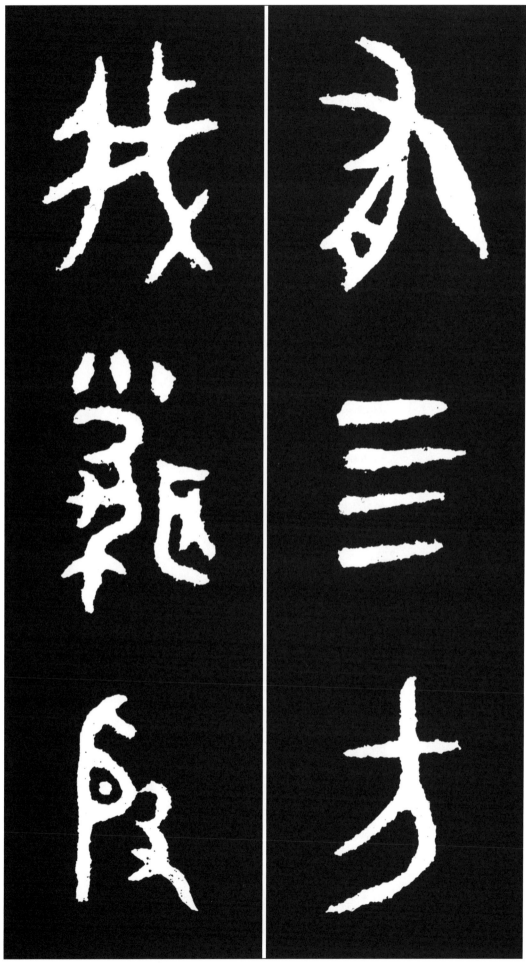

有 있을유
※祐의 통가자로 돕다
　는 뜻
四 넉사
方 모방

我 나아
聞 들을문
殷 은나라은

내가 듣기에는 殷나라가

述 지을 술
※墜의 통가자로 잃는
　다는 뜻
令 명령 령
※命의 통가자로 명령
　의 뜻
隹 새 추
※唯의 통가자로 이에
　의 뜻
殷 은나라 은
邊 가 변
厌 제후 후
※侯의 初文으로 제후
　국의 뜻

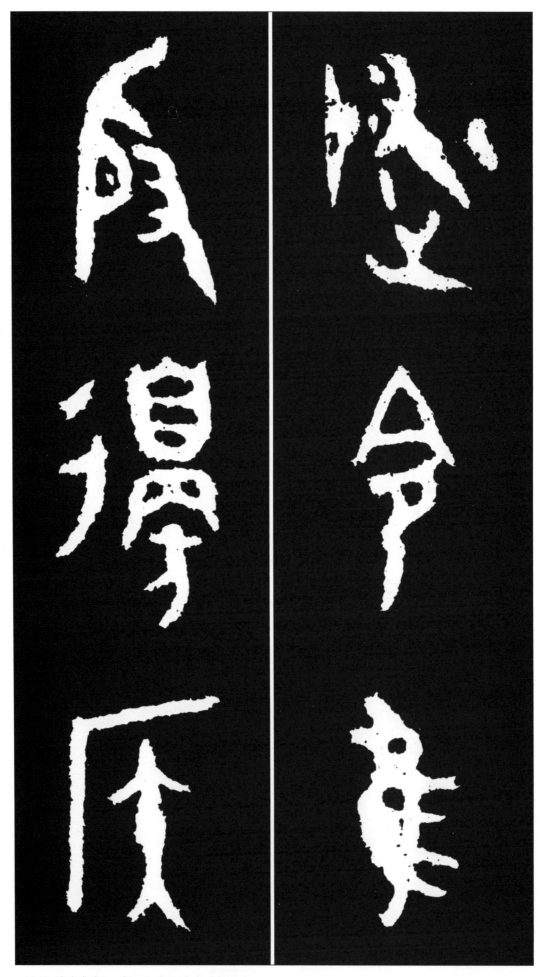

天命을 잃어버림은, 이는 殷의 주변의 제후국과

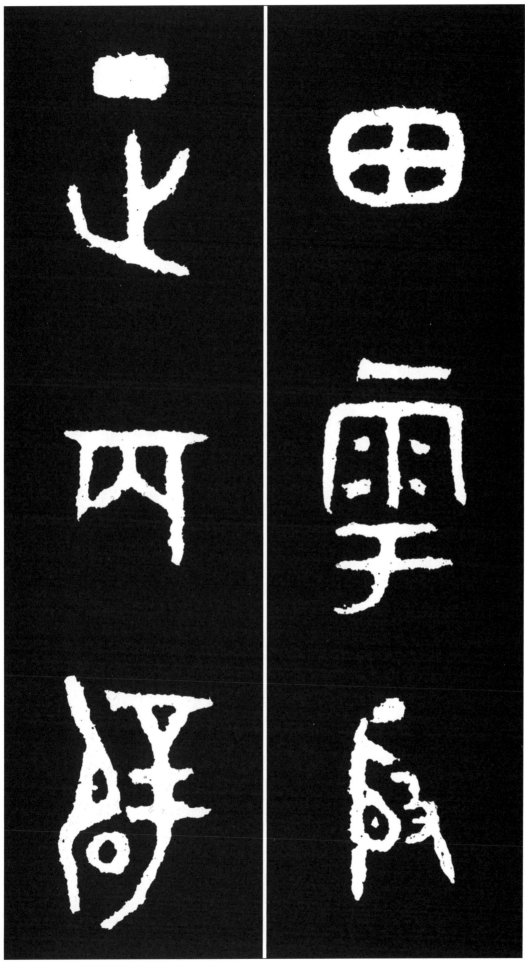

田 밭 전
※甸의 통가자로 작은
　나라의 뜻
雩 기우제 우
※與의 통가자로 씀
殷 은나라 은
正 바를 정
※政의 통가자로 씀
百 일백 백
辟 임금 벽

작은 나라들과 殷의 모든 大小신하들이

率 모두 솔
肆 익힐 이
※肆의 통가자로 방치
　하다는 뜻
于 갈 우
酉 닭 유
※酒의 初文
古 옛 고
※故의 통가자로 ~까
　닭으로
喪 잃을 상

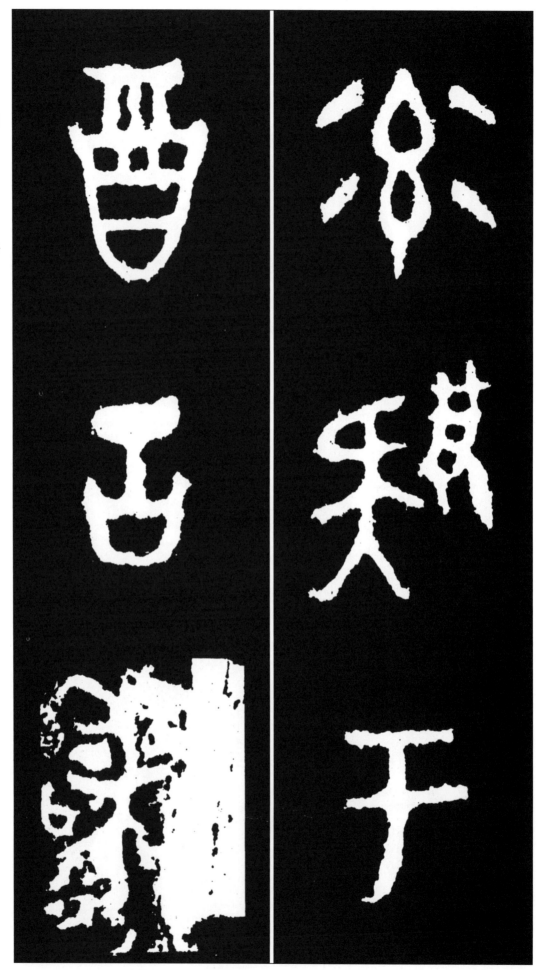

술에 방종하였다. 고로 백성들을 잃어버린 것이다.

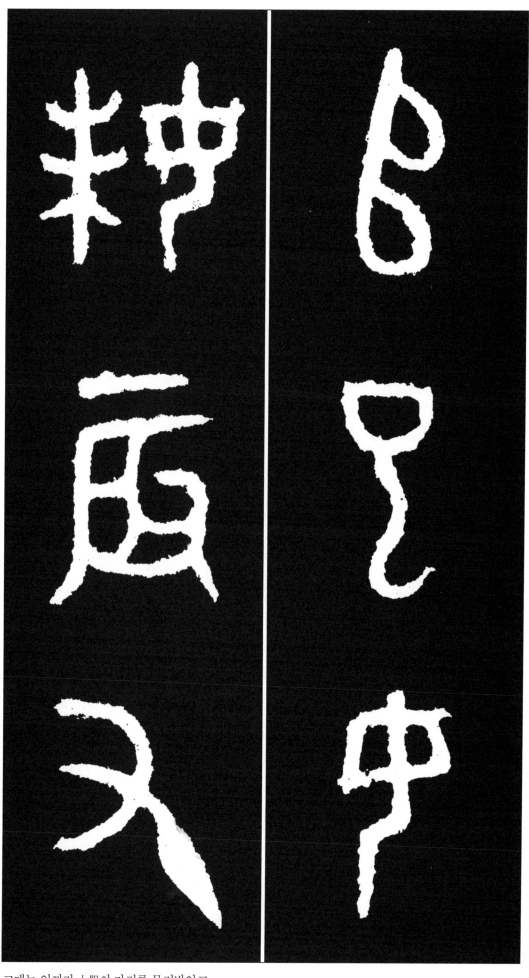

自
※師의 초문으로 백성
　의 뜻

已 이미 이
※以의 통가자로 쓰임

女 계집 녀
※汝의 통가자로 그대
　의 뜻

妹 손아래누이 매
※昧의 통가자로 어둡
　다는 뜻

辰 별 신
※晨의 통가자로 새벽
　의 뜻

又 또 우
※有의 통가자로 물려
　받는다는 뜻

그대는 일찌기 大服의 자리를 물려받았고,

大 큰 대
服 직분 복

余 나 여
隹 새 추
※唯의 통가자
卽 나아갈 즉
朕 나 짐

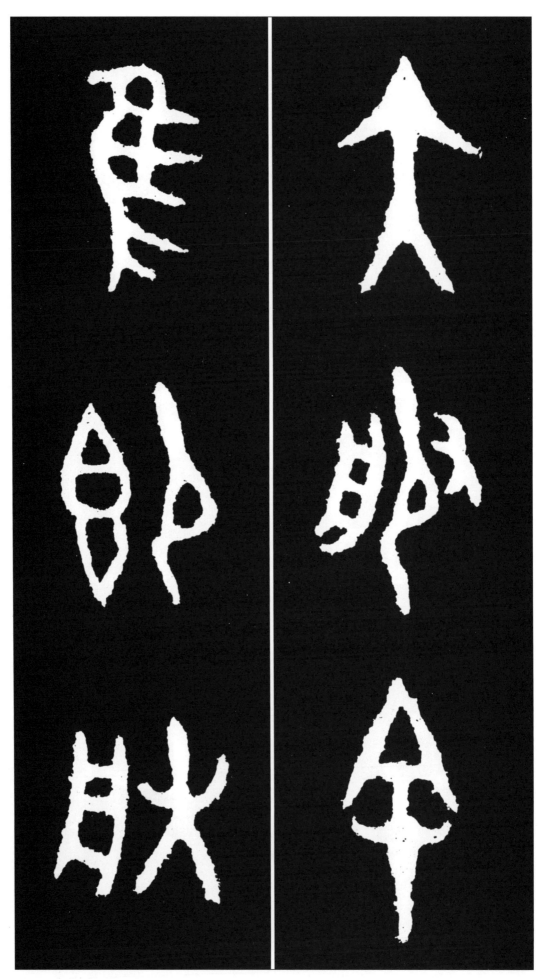

나는 곧 小學에 임하였으니,

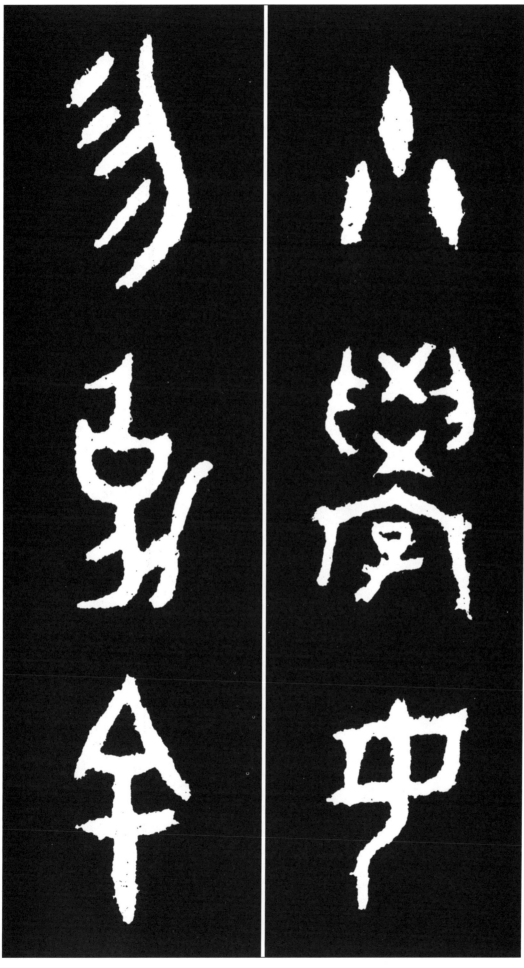

小 작을 소
學 배울 학

女 계집 녀
※汝의 통가자로 그대
 의 뜻
勿 말 물
剋 이길 극
余 나 여

그대는 군주인 나 한사람을

乃 이에 내
辟 임금 벽
一 한 일
人 사람 인
※上記 2字는 合文

今 이제 금
我 나 아
隹 새 추
※唯의 통가자로 이에
　의 뜻

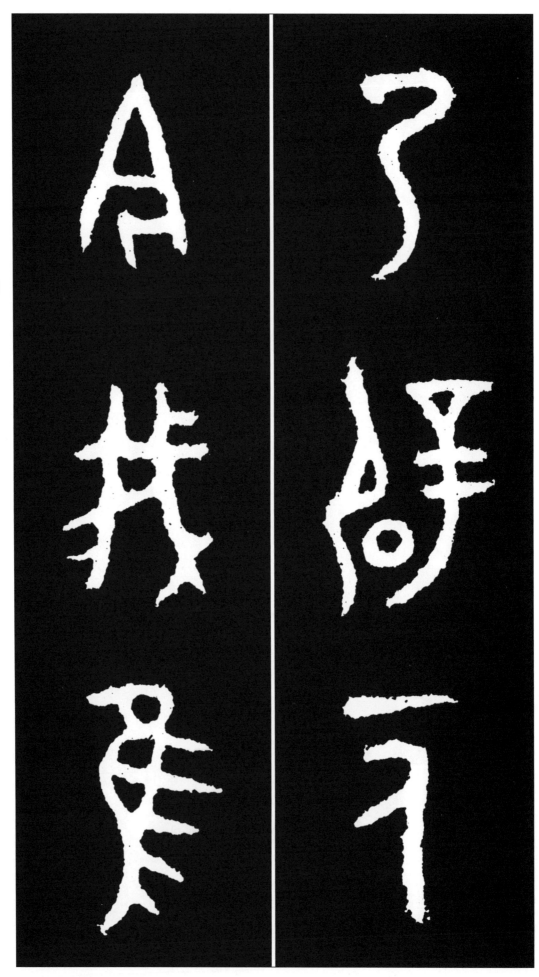

배반하지 말지어다. 오늘날 나는

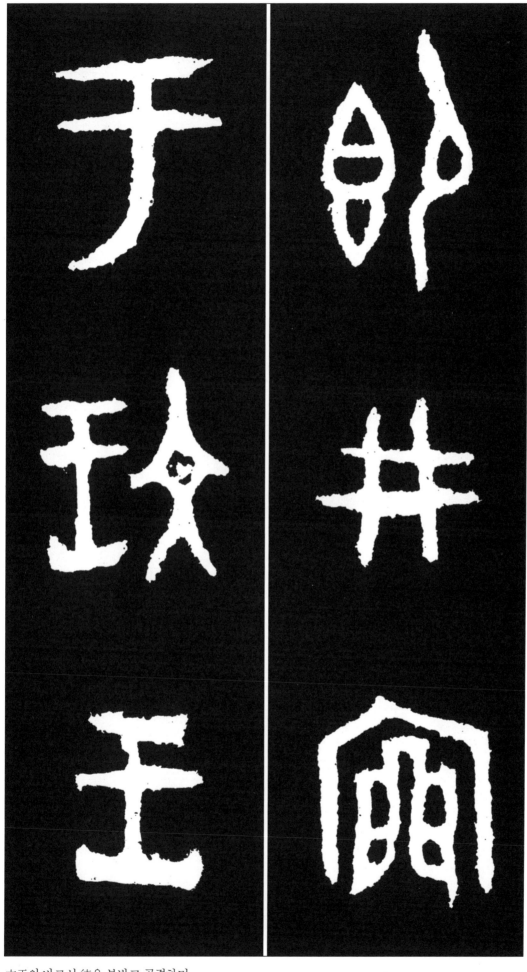

郞 곧 즉
井 우물 정
※型의 통가자로 본받
　다는 뜻
㝬
※裏의 初文으로 공경
　하다는 뜻
于 어조사 우
玟 옥돌 민
※文의 뜻
王 임금 왕

文王의 바르신 德을 본받고 공경하며,

正 바를 정
德 큰 덕

若 같을 약
玟 옥돌 민
※文의 뜻
王 임금 왕
令 명령 령
※命의 통가자로 명령
　하다는 뜻

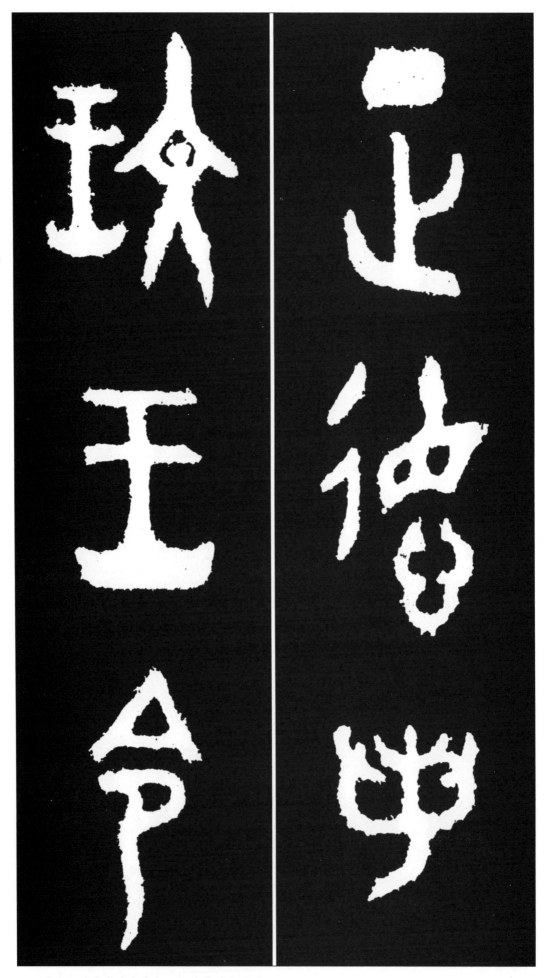

文王께서 두세명의 장관에게 命을 내린 것과 같이,

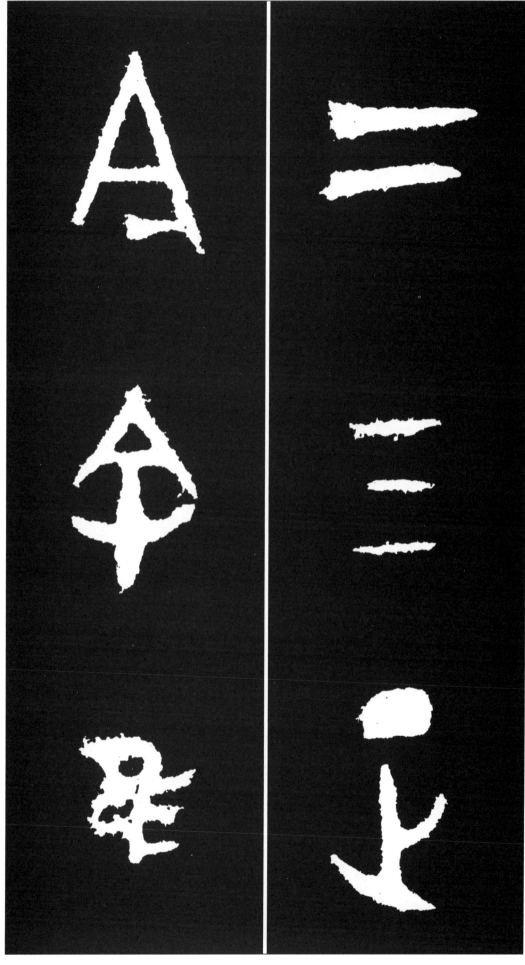

二 두이
三 석삼
正 장관정
※여기서는 우두머리
　의 뜻임

今 이제금
余 나여
隹 새추
※唯의 통가자로 이에,
　곧

지금 나도 그대

令 명령 령
※命의 통가자로 명령
　하다
女 계집 녀
※汝의 통가자로 그대
　의 뜻
于 어조사 우
𦣞 부를 소
※召의 古體로 추정.
　높이다는 뜻
𤇾 영화 영
※榮의 初文으로 번성
　하다는 뜻
芶 공경할 경
※敬의 初文으로 공경
　하다는 뜻

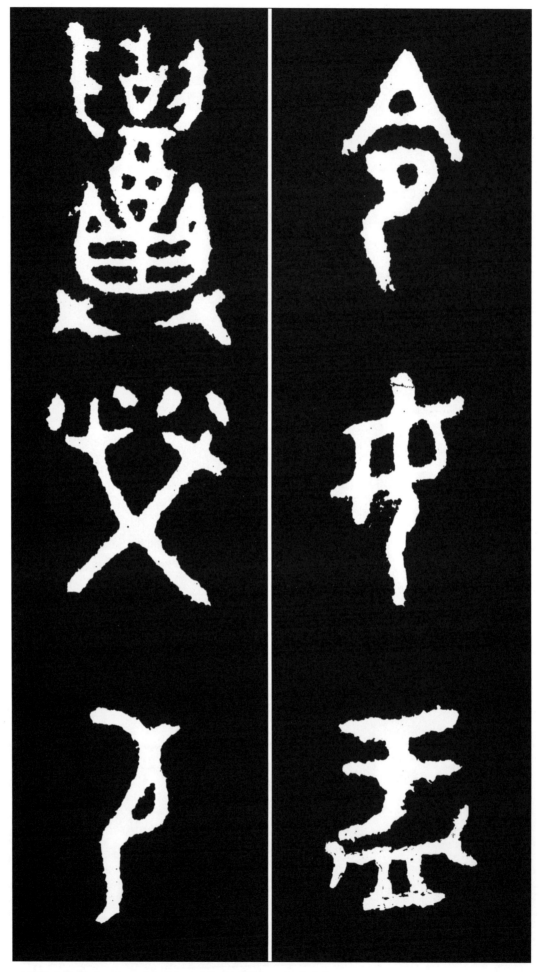

盂에게 命을 내리노니 번영을 계승코저하며 공경하고 잘 지키며,

大盂鼎〈周代 篆書〉| 30

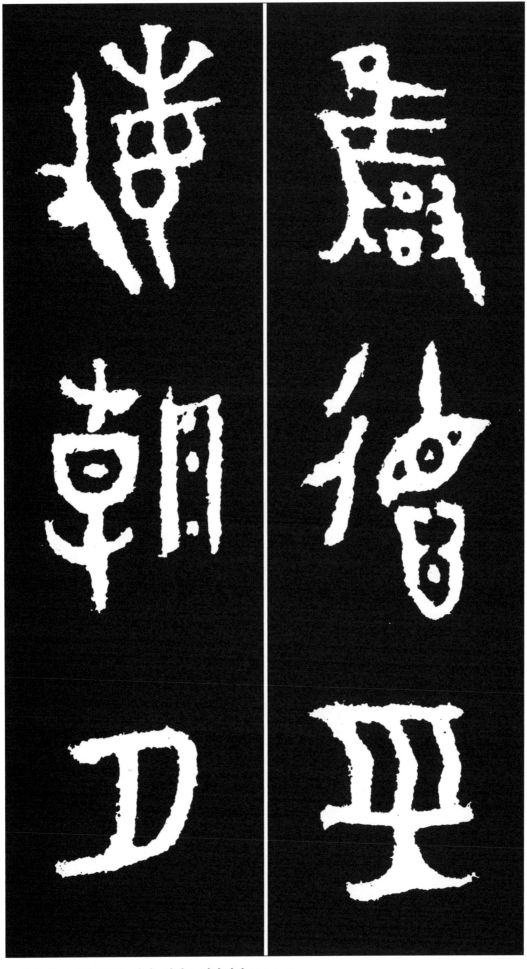

雝 화할 옹
※擁의 통가자로 지키
　다는 뜻
德 덕 덕
巠 줄기 경
※經의 初文으로 따르
　다, 본보기의 뜻
敏 힘쓸 민
朝 아침 조
夕 저녁 석

그 德을 본보기로 삼도록 하라. 힘써 노력하여서 朝夕으로

入 들 입
※納의 통가자로 바치
　다의 뜻
讕 힘쓸 란
※諫의 통가자로 간언
　하다는 뜻
亯 누릴 향
※享의 初文으로 제사
　드리다는 뜻
奔 달아날 분
走 달아날 주

畏 두려워할 외

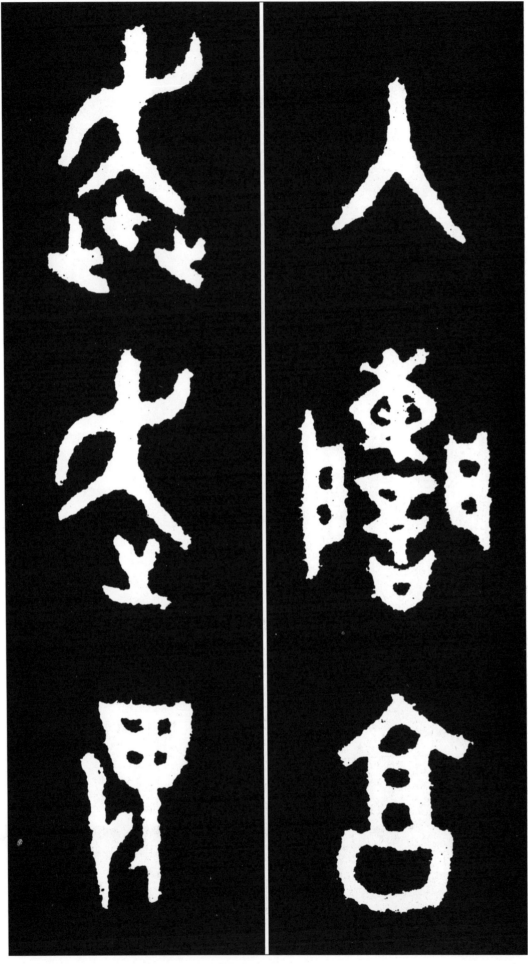

간언(諫言)하고, 제사에도 힘쓰며,

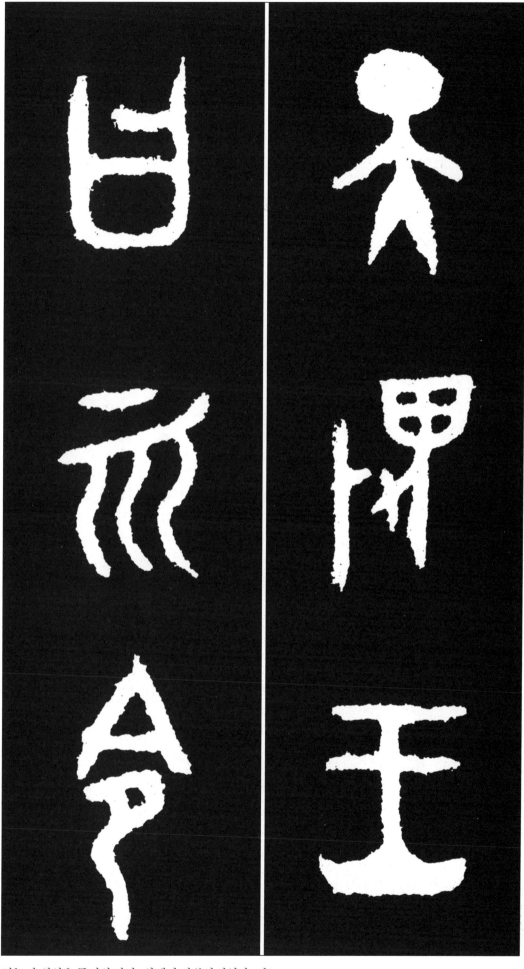

天 하늘 천
畏 두려워할 외
※威의 통가자로 위엄
의 뜻

王 임금 왕
曰 가로 왈
而 말이을 이
令 명령 령
※命의 통가자로 명령
의 뜻

하늘의 위엄을 두려워 하라. 왕께서 말씀하시었다. 아!

女 계집 녀
※汝의 통가자로 그대
　의 뜻
盂 바리 우
井 우물 정
※型의 통가자로 본받
　다의 뜻
乃 이에 내
嗣 이을 사
且 또 차
※祖의 통가자로 조상
　의 뜻

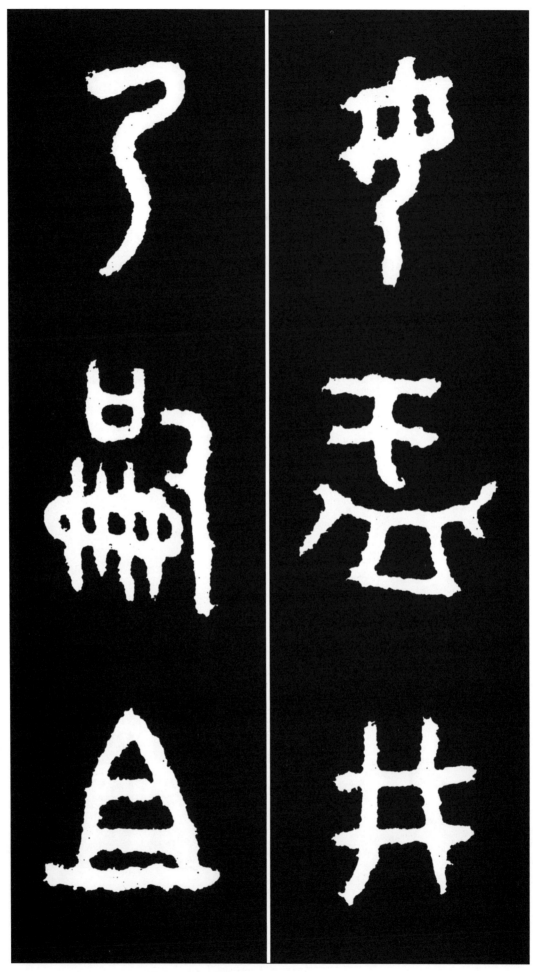

그대 盂에게 명령하노니 그대의 祖父인 南公을 본받도록 하라.

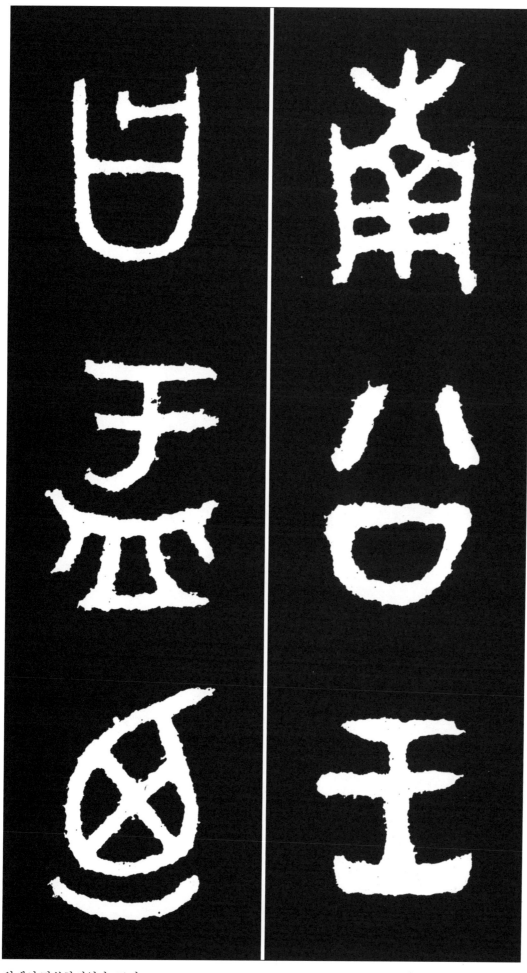

南 남녘 남
公 벼슬 공

王 임금 왕
曰 가로 왈
盂 바리 우
迺 이에 내

왕께서 말씀하시었다. 盂여,

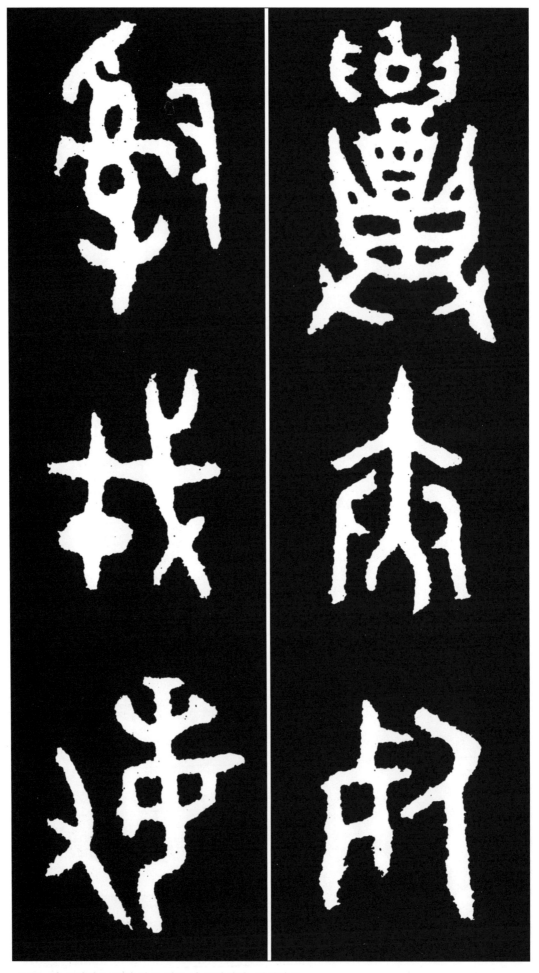

召 부를 소
※ 劭의 통가자로 높이
　 다의 뜻
夾 끼일 협
死 죽을 사
※ 尸의 통가자로 주관
　 하다는 뜻
嗣 말씀 사
※ 司의 통가자로 맡다,
　 다스리다
戎 군사 융

敏 민첩할 민

그대는 잘 보좌하고 군사 맡은 일을 잘 주관하라. 민첩하고

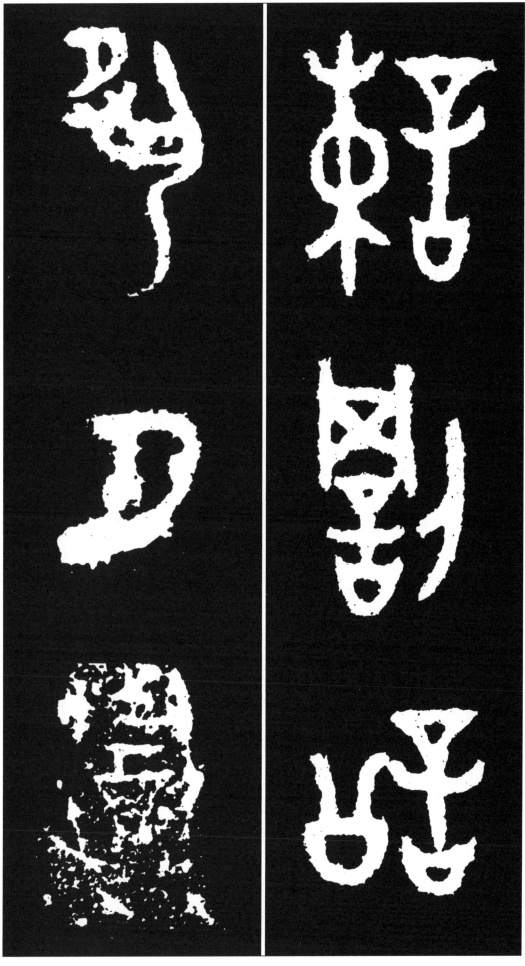

諫 독촉할 속
※速의 통가자로 송사
 하다는 뜻
罰 벌할 벌
訟 송사할 송

夙 이를 숙
夕 저녁 석
嬰 부를 소
※召의 初文으로 높이
 다, 밝히다의 뜻
 p. 36 참조

신속하게 징벌하고 송사를 처리하고, 朝夕으로

我 나 아
一 한 일
人 사람 인
癶 오를 등
※癶의 初文으로 나아
　가다는 뜻
四 넉 사
方 모 방

雩 기우제 우
※粵의 통가자로 이에
　의 뜻

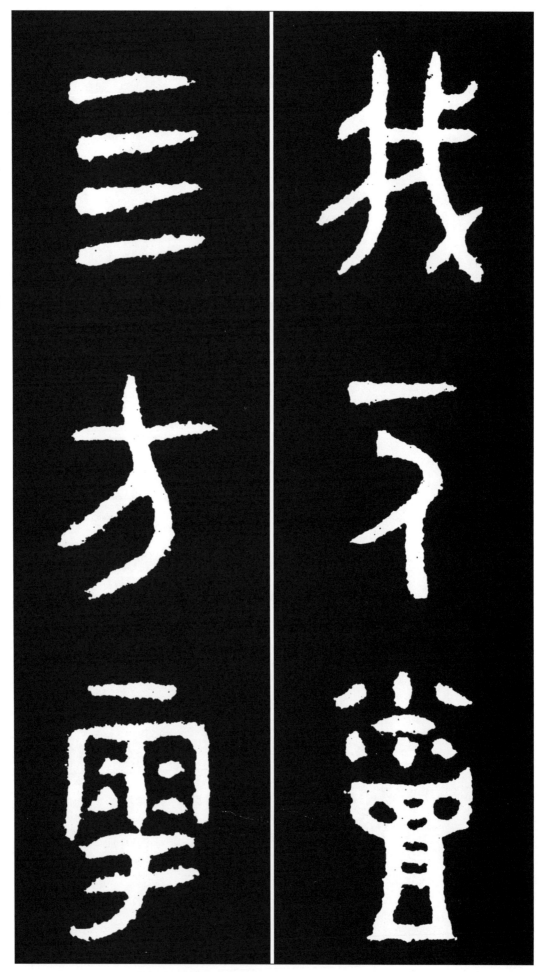

나 한사람만을 잘 받들고 四方을 안정시키라. 이로써

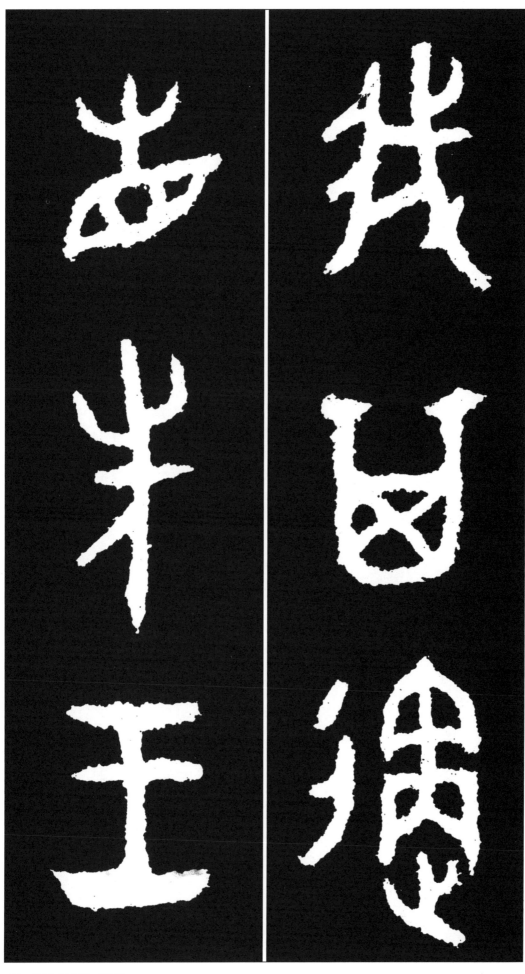

我 나아
其 그기
遹 쫓을 훌
省 살필 성
先 먼저 선
王 임금 왕

나는 선왕께서 받아들인

受 받을 수
民 백성 민
受 받을 수
疆 지경 강
土 흙 토

易 쉬울 이
※賜의 통가자로 주다
　는 뜻

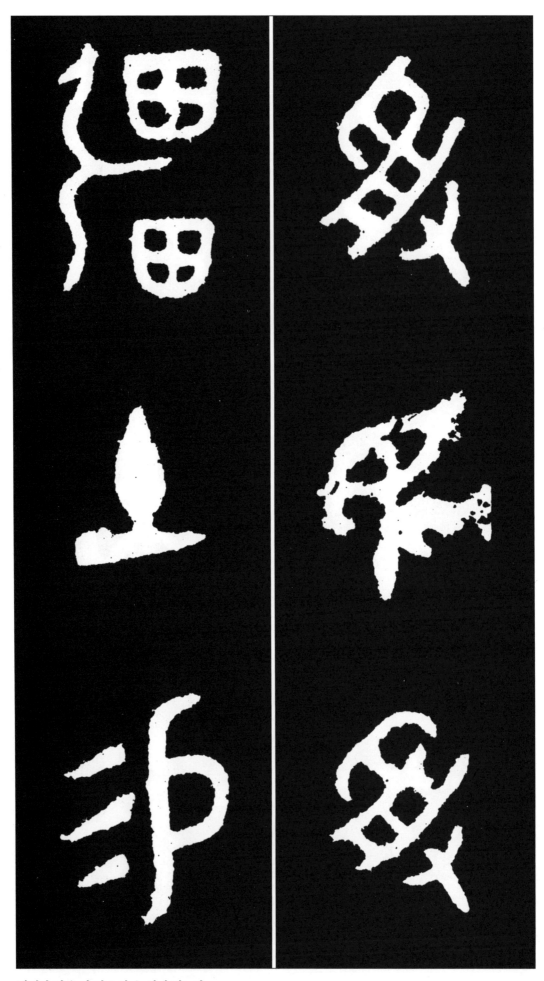

백성과 땅을 잘 다스릴 수 있게 되노라.

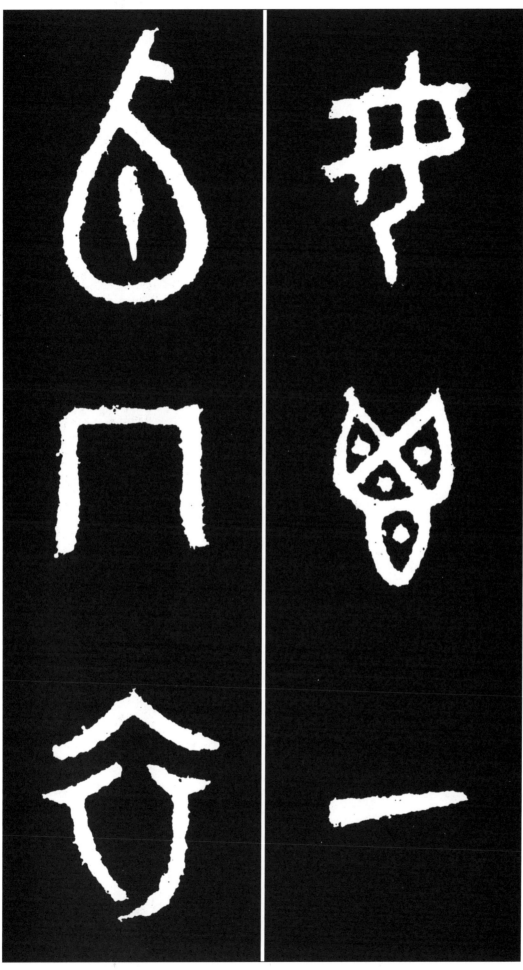

女 계집 녀
※汝의 통가자로 그대
　의 뜻
鬯 울창주 창
一 한 일
卣 술통 유

冂 들밖 경
※冕의 상형자로 관의
　뜻
衣 옷 의

그대에게 鬱酒 한통과 冠衣,

市 슬갑 불
舄 신발 석
車 수레 거
馬 말 마

易 바꿀 역
※賜의 통가자로 주다
　는 뜻
氒 그 궐
※厥의 통가자

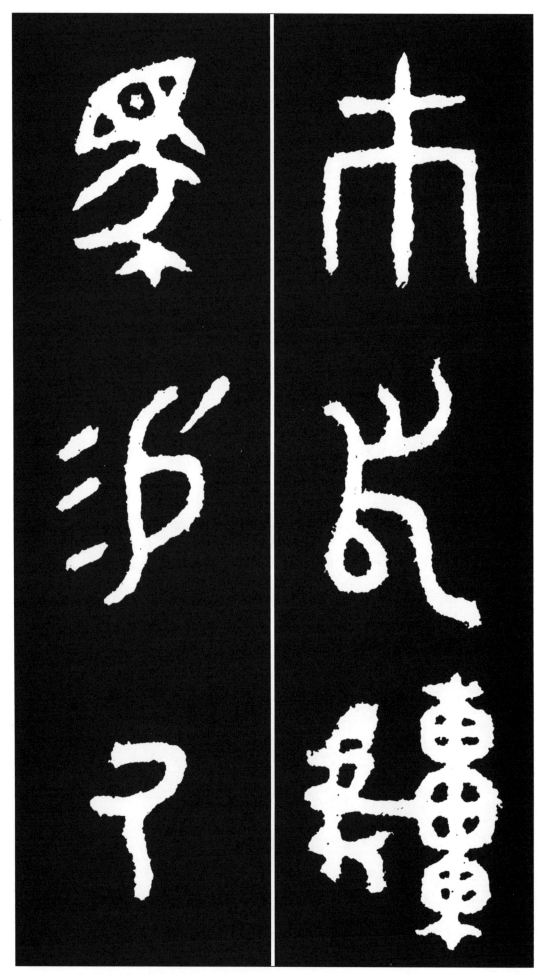

폐슬, 신발, 마차, 말을 하사라노라.

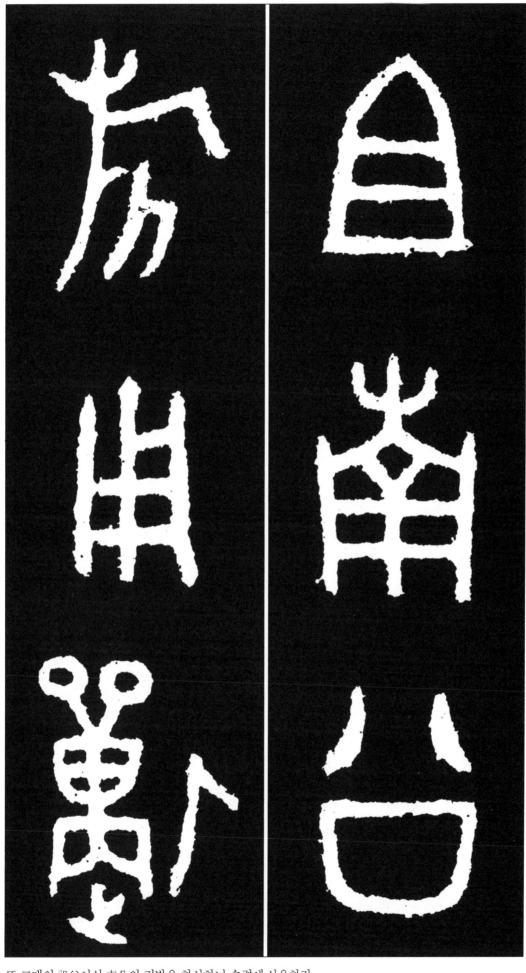

且 또 차
※祖의 初文으로 조상
　의 뜻
南 남녘 남
公 벼슬 공
旂 쌍용그린 기
用 쓸 용
獸 짐승 수
※獸의 異體字로 사냥,
　짐승의 뜻

또 그대의 祖父이신 南公의 깃발을 하사하니 수렵에 사용하라.

易 바꿀 역
※賜의 통가자로 주다
　는 뜻
女 계집 녀
※汝의 통가자로 그대
　의 뜻
邦 나라 방
嗣 말씀 사
※司의 繁體로 다스리
　다는 뜻
四 넉 사
白 흰 백
※伯의 통가자로 사람
　의 뜻

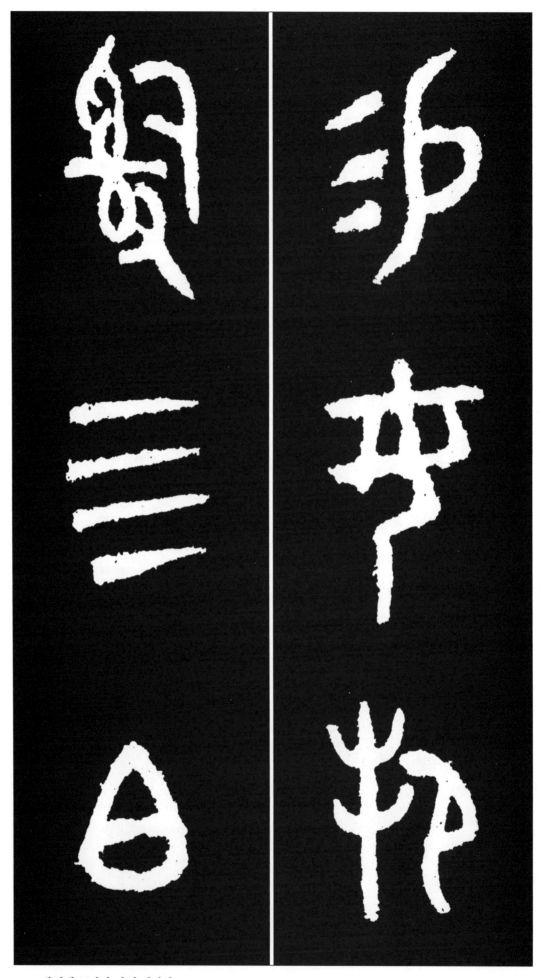

또 그대에게 周나라 관리 네사람,

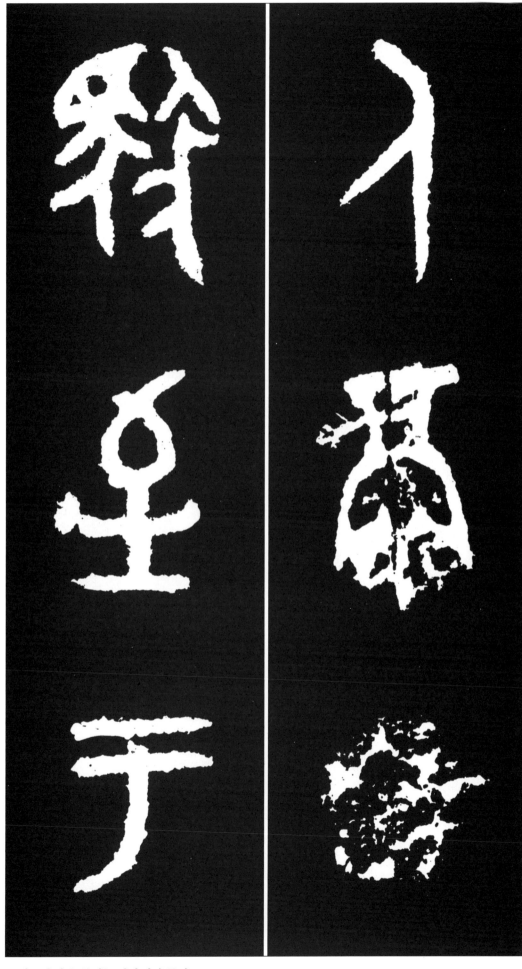

人 사람 인
鬲 솥 력
自 부터 자
馭 말부릴 어
※馭御 初文으로 말부
　리다는 뜻
至 이를 지
于 어조사 우

노예로서 말을 부리는 사람에서 부터

庶 무리 서
人 사람 인
六 여섯 륙
百 일백 백
※上記 2字는 合字임
又 또우
五 다섯 오
十 열십
※上記 2字는 合字임
又 또우

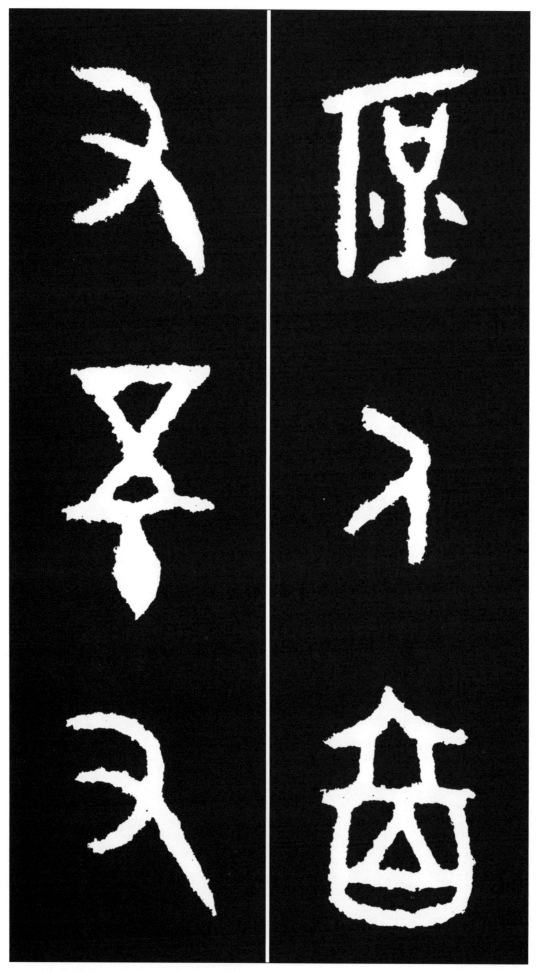

일반 백성에 까지 육백오십구명을 하사하노라.

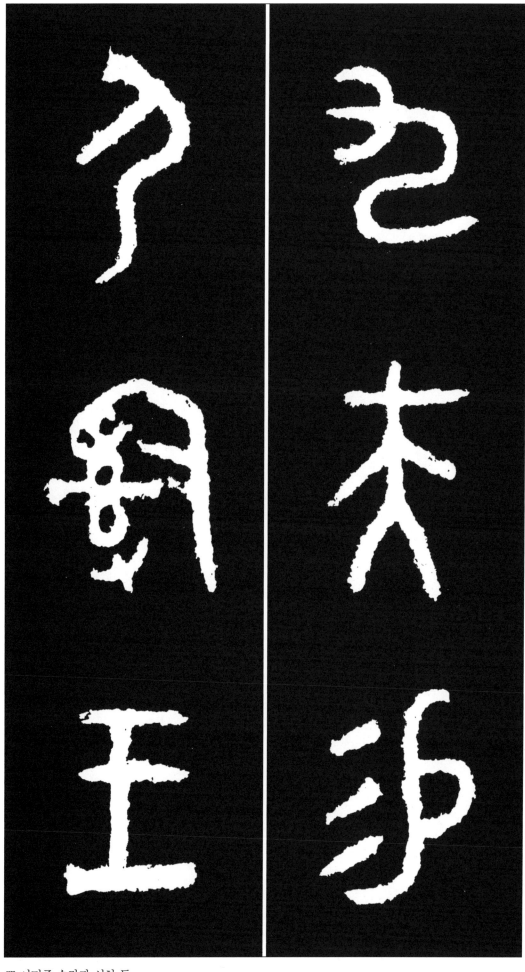

九 아홉 구
夫 사내 부
易 바꿀 역
※賜의 통가자로 주다
　는 뜻
尸 주검 시
※夷의 통가자로 이민
　족의 뜻
嗣 말할 사
※司의 繁體로 관리,
　다스리다
王 임금 왕

또 이민족 수장과 신하 등

臣 신하 신
十 열 십
又 또 우
三 석 삼
白 흰 백
※伯의 통가자로 사람
　의 뜻

人 사람 인

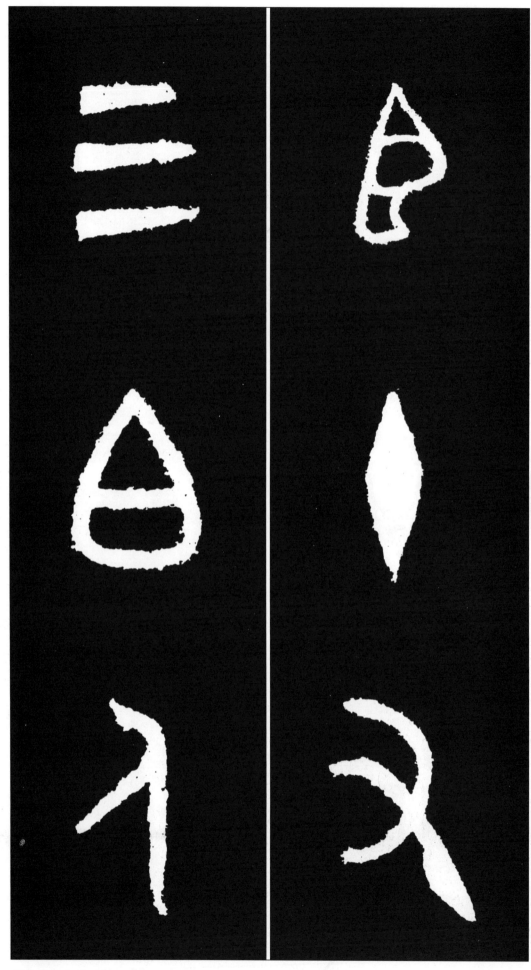

십삼명과

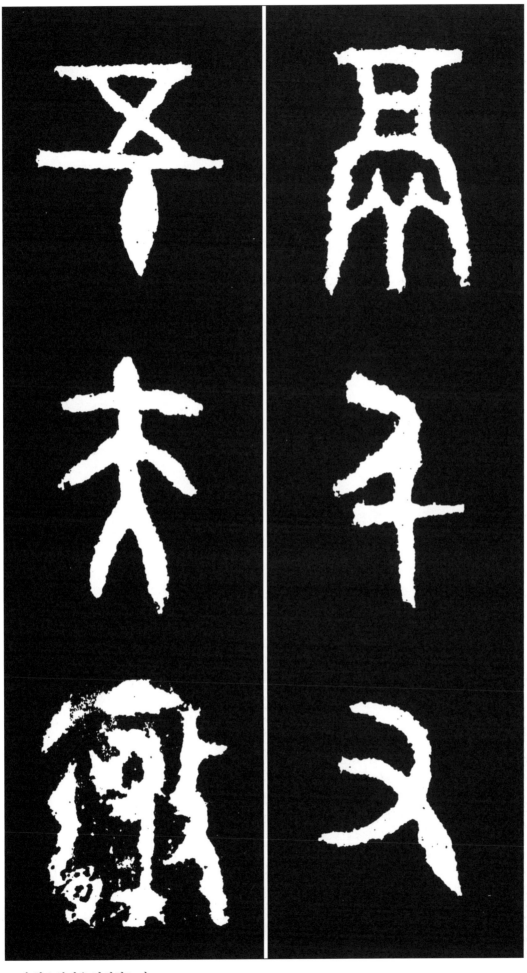

鬲 솥 력
千 일천 천
又 또 우
五 다섯 오
十 열 십
※上記 2字는 合文임
夫 사내 부

逮
※極의 初文과 유사.
　멀리라는 뜻으로 추
　정

노예 천오십명을 하사하노니,

窢 不明字
　　지명으로 추정
遷 옮길 천
自 부터 자
氒 그 궐
※厥의 통가자
土 흙 토

王 임금 왕

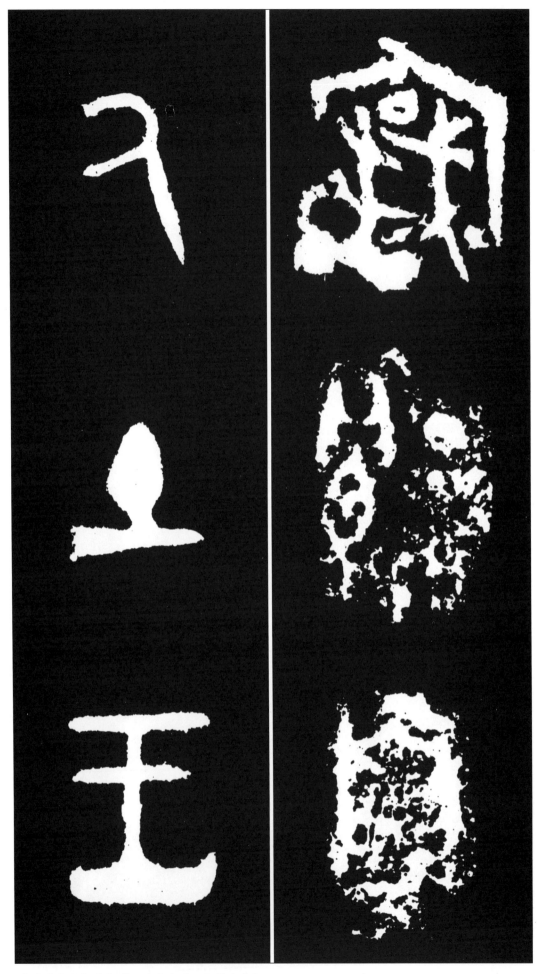

이 땅에서부터 멀리 있는 땅까지 영토를 확장하라.

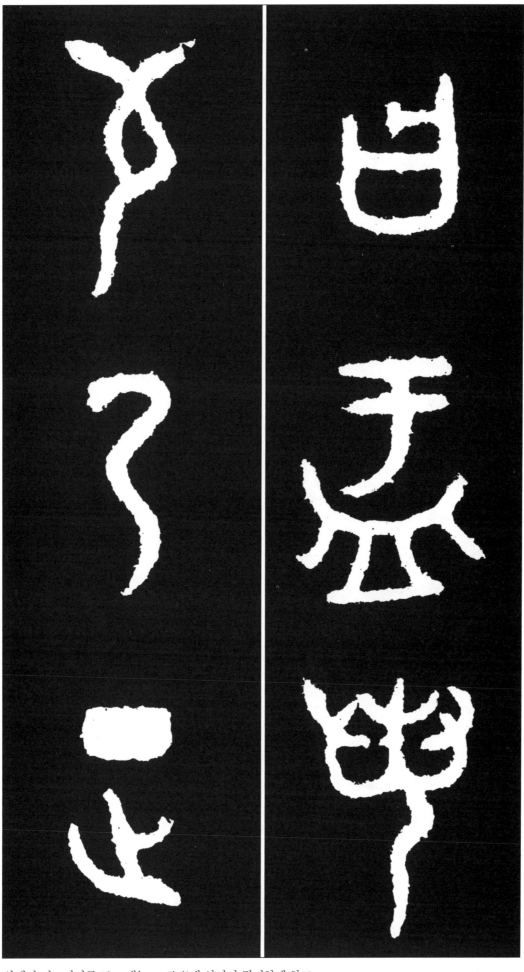

曰 가로 왈
盂 밥그릇 우
若 같을 약
芍 공경 경
※敬의 初文으로 경건
　하다는 뜻
乃 이에 내
正 바를 정
※政의 통가자로 다스
　리다는 뜻

왕께서 이르시기를 盂 그대는 그 政事에 있어서 경건하게 하고,

勿 말 물
灋 법 법
※廢의 통가자로 폐기
　하다는 뜻
朕 나 짐
令 명령 령
※命의 통가자

盂 그릇 우
用 이에 용

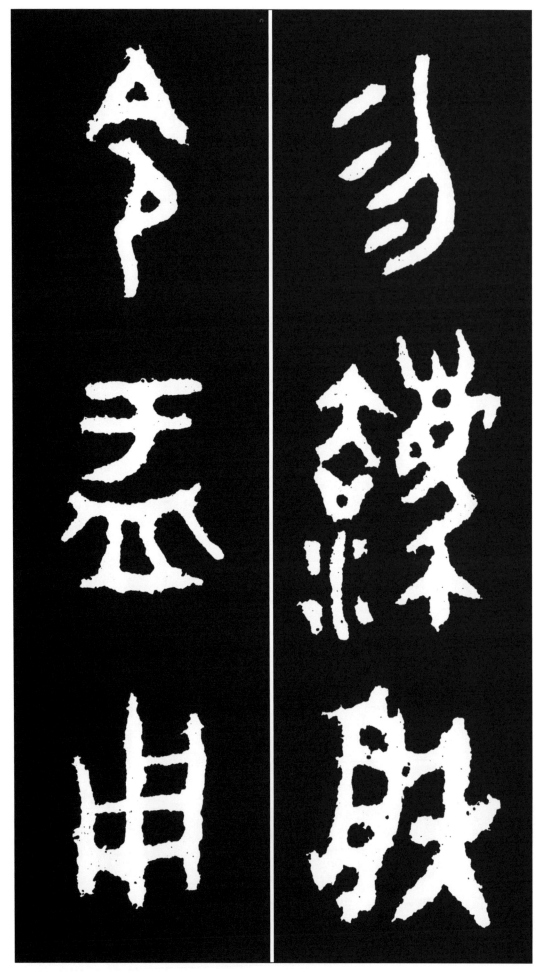

나의 命을 힘부로 폐기하지 말라. 盂는

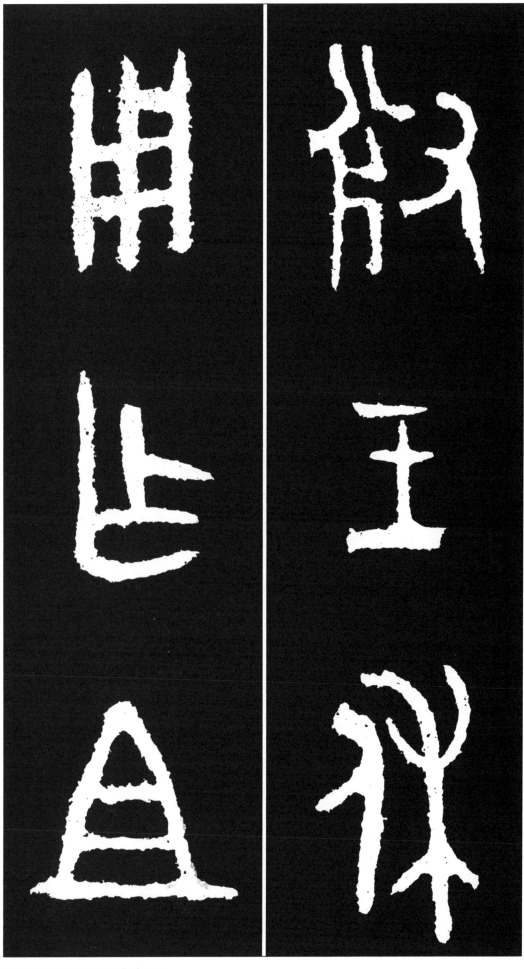

對 대할 대
王 임금 왕
休 아름다울 휴

用 이에 용
乍 잠깐 사
※作의 통가자로 짓다
且 또 차
※祖의 초문으로 조상
　의 뜻

王의 아름다운 덕을 높이 받들고

南 남녘 남
公 벼슬 공
寶 보배 보
鼎 솥 정

隹 새 추
※唯의 통가자로 이에
　의 뜻
王 임금 왕

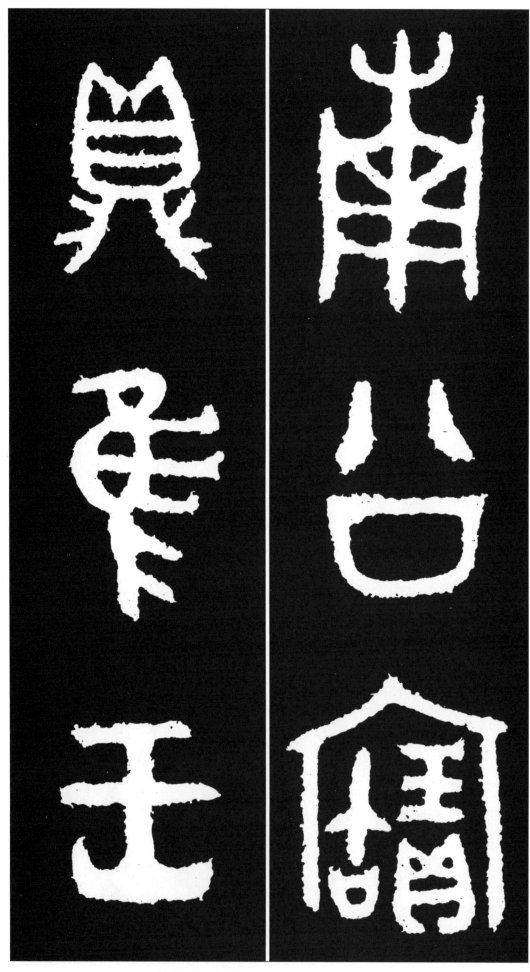

그의 祖父인 南公을 기리며 보배로운 鼎을 만들었는데,

□ 不明字
※문맥상으로는「卄」
　으로 추정.
又 또우
三 석삼
祀 제사사

大盂鼎 拓本 縮小

大盂鼎 解説

大盂鼎 全文

隹(唯)九月。王在宗周令(命)盂。王若曰盂不

(丕)顯玟(文)王受天有(祐)大令(命)在珷(武)王

嗣玟(文)乍(作)邦闢氒(厥)匿(慝)匍(敷)有

佑四方。畯(畯)正(政)氒(厥)民。在雩于邦御事。

虘酉(酒)無敢髓。有髭紊丞祀無敢

釀擾。古(故)天異(翼)臨子慈。瀍(法)保先王。□

有祐四方。我聞殷述墜令(命)。隹(唯)殷邊灰

(侯)田(甸)雩與殷正百辟率肄肄于酉(酒)古

故喪自(師)。已(以)女(汝)妹(昧)辰晨又(有)大服。

人。今我隹(唯)卽(即)井(型)富稟于玟(文)王正德。

余隹(唯)卽(即)朕小學。女(汝)勿剋(克)余乃辟一

若玟(文)王令(命)二三正。今余隹(唯)令(命)女(汝)

汝盂翼召(召)燮榮芍(敬)雝(擁)德巠(經)敏朝夕

入(納)讕諫。菁(享)奔走。畏天畏(威)。王日。而令(命)女(汝)。孟井(型)乃嗣且(祖)南公。王日。孟迺顰(召)夾死(尸)嗣戎。敏諫(速)罰訟。夙夕顰(召)我一人登(登)四方。雩(粤)我其遹省先王受民受疆土。易(賜)女(汝)鬯一卣(卣)冂(冕)衣市舄。車。馬。易(賜)乃且(祖)南公旂用遷(獸)易(賜)女(汝)邦嗣(司)四白(伯)。人鬲自馭(馭)至于庶人六百又五十又九夫。易(賜)尸(夷)嗣(司)王臣十又三白(伯)。人鬲千又五十夫。逅(極)臧遷自乒厥土。王日。孟若芍(敬)乃正政勿灋(廢)朕令(命)。孟用對王休。用乍(作)且(祖)南公寶鼎。隹(唯)王廿又三祀。

p. 8~19

佳(唯)九月. 王在宗周令(命)盂. 王若曰. 盂不(丕)顯玟(文)王受天有(祐)大令(命). 在珷(武)王嗣玟(文)乍(作)邦. 閉(闢)乎(厥)匿(慝). 甹(敷)有(佑)四方. 畯(畯)正(政)乎(厥)民. 在雩(于)邘(御)事. 戲(酗)酉(酒)無敢㷱.

有髭(紫)羞(烝)祀無敢醻(擾). 古(故)天異(翼)臨子(慈). 澫(法)保先王. □有(祐)四方.

생각컨데 구월에 왕께서 宗周에서 盂에게 命하였다. 왕께서는 이와 같이 말씀하셨다. 盂여 크고도 현명하신 文王은 하늘이 도우시는 大命을 받으시었으며, 武王때는 文王을 이어 받으시어 나라를 건국하시었노라. 그 사악함을 물리쳤으며, 온 사방을 정성으로 다스리시고, 백성들을 바르게 잘 다스렸다. 모든 관리들에 있어서는 술마실 때 감히 독한 술을 마심이 없었고, 각종 제사에 있어서 감히 어지러운 혼란이 없었다. 고로 하늘은 항상 先王을 도와주시고 온 나라를 잘 보우 하셨다.

주
- 佳(唯) : 金文 등의 發語詞로 唯의 생각컨데라는 뜻이다.
- 宗周(종주) : 武王이 周를 건국할 때 도읍인 鎬京으로서 지금의 西安 서남쪽의 灃水쪽의 지역.
- 不(丕)顯(비현) : 크고도 현명하시다는 뜻.
- 天有(祐)(천우) : 하늘이 돕는 것.
- 闢厥慝(벽궐특) : 그 사악함. 사특함을 물리친다는 뜻으로 곧 殷의 마지막 폭군인 紂王을 이르는 말이다.
- 㷱 (?) : 酤+火의 회의자로 독한술로 추정함.
- 紫烝(시증) : 시는 섶을 태워 하늘에 지내는 제사라는 뜻이고, 烝은 겨울날 올리는 제사의 뜻.

p. 19~26

我聞殷述(墜)令(命). 佳(唯)殷邊灰(侯)田(甸)雩(與)殷正(政)百辟率肆(肆)于酉(酒). 古(故)喪自(師). 已(以)女(汝)妹(昧)辰(晨)又(有)大服. 余佳(唯)卽朕小學. 女(汝)勿剋(克)余乃辟一人.

내가 듣기에는 殷나라가 天命을 잃어버림은, 이는 殷의 주변의 제후국과 작은 나라들과 殷의 모든 大小신하들이 술에 방종하였다. 고로 백성들을 잃어버린 것이다. 그대는 일찌기 大服의 자리를 물려받았고, 나는 곧 小學에 임하였으니, 그대는 군주인 나 한사람을 배반하지 말지어다.

주
- 述(墜)命(추명) : 天命을 잃다.
- 田(甸)(전) : 작은 나라의 뜻.
- 百辟(백벽) : 모든 관리, 大小臣僚의 뜻.

- 肆(肆)于酉(酒)(사우주) : 술에 절제함이 없다. 방종하다는 뜻.
- 喪自(師): 喪은 잃다는 뜻이며, 自는 師의 初文으로 대중, 백성들의 뜻. 곧 백성을 잃는다는 뜻으로 추정.
- 妹(昧)辰(晨)(매신) : 첫닭 우는 아직 밝지 않은 새벽녘으로 여기서는 일찌기라는 뜻으로 추정.
- 大服(대복) : 요직, 높은 관리.
- 小學(소학) : 周代에 귀족 자제를 위한 교육기관임.
- 剋(克)(극) : 이 字는 이견이 있는데, 剡, 毘으로 해석하기도 한다. 그러나 克의 형체와 유사하여 문맥상으로도 통하여 剋(克)으로 추정한다.

p. 26~33

今我隹(唯)卽井(型)㫘(稟)于玟(文)王正德. 若玟(文)王令(命)二三正. 今余隹(唯)令(命)女(汝)盂興(召)燮(榮)芍(敬)雝(擁)德巠(經). 敏朝夕入(納)讕(諫).
亯(享)奔走. 畏天畏(威).

오늘날 나는 文王의 바르신 德을 본받고 공경하며, 文王께서 두세명의 장관에게 命을 내린 것과 같이, 지금 나도 그대 盂에게 命을 내리노니 번영을 계승코저하며 공경하고 잘 지키어 그 德을 본보기로 삼도록 하라. 힘써 노력하여서 朝夕으로 간언(諫言)하고, 제사에도 힘쓰며, 하늘의 위엄을 두려워 하라.

주
- 井(型)㫘(稟)(형품) : 井은 여기서 본받는다는 型의 뜻이고, 㫘은 稟의 初文으로 공경하다의 뜻임.
- 正德(정덕) : 올바른 도덕, 덕행.
- 正(정) : 여러 우두머리의 최고 높은 장관(長官)의 뜻.
- 興(召)燮(榮)(소영) : 召의 古文과 ++이 붙어 있는데, 빛내다 · 높이다는 뜻으로 추측되며, 곧 높이 받들고 번영되게 하다는 뜻으로 추정.

p. 33~40

王曰. 而令(命)女(汝)盂井(型)乃嗣且(祖)南公. 王曰. 盂迺興(召)夾死(尸)嗣(司)戎. 敏諫(速)罰訟.
夙夕興(召)我一人烝(登)四方. 雩(粵)我其遹省先王受民受疆土.

왕께서 말씀하시었다. 아! 그대 盂에게 명령하노니 그대의 祖父인 南公을 본받도록 하라. 왕께서 말씀하시었다. 盂여, 그대는 잘 보좌하고 군사 맡은 일을 잘 주관하라. 민첩하고 신속하게 징벌하고 송사를 처리하고, 朝夕으로 나 한사람만을 잘 받들고 四方을 안정시키라. 이로써 나는 선왕께서 받아들인 백성과 땅을 잘 다스릴 수 있게 되노라.

주
- 而(이) : 이에, 아!의 뜻인데 여기서는 감탄사로 추정.
- 嗣且(祖)(사조) : 친조부라는 뜻.
- 死(尸)嗣(司)(시사) : 주관하여 관리하다, 다스리다는 뜻.
- 遹省(휼성) : 따르며 살피다. 곧 선왕의 뜻을 따라 다스리다.
- 疆土(강토) : 영토, 국토.

p. 40~55

易(賜)女(汝)鬯一卣. 冂(冕)衣. 市. 舄. 車. 馬. 易(賜)乁(厥)且(祖)南公旂用遉(獸). 易(賜)女(汝)邦嗣(司)四白(伯). 人鬲自馭(馭)至于庶人六百又五十又九夫. 易(賜)尸(夷)嗣(司)王臣十又三白(伯). 人鬲千又五十夫. 遉(極)寵遷自乁(厥)土. 王曰. 盂若芍(敬)乃正(政). 勿灋(廢)朕令(命). 盂用對王休. 用乍(作)且(祖)南公寶鼎. 隹(唯)王廿又三祀.

그대에게 鬱鬯酒 한통과 冠衣, 슬갑, 신발, 마차, 말을 하사하노라. 또 그대의 祖父이신 南公의 깃발을 하사하니 수렵에 사용하라. 또 그대에게 周나라 관리 네사람, 노예로서 말을 부리는 사람에서 부터 일반백성에 까지 육백오십구명을 하사하노라. 또 이민족 수장과 신하 등 십삼명과 노예 천오십명을 하사하노니, 이 땅에서부터 멀리 있는 땅까지 영토를 확장하라. 왕께서 이르시기를 盂 그대는 그 政事에 있어서 경건하게 하고, 나의 命을 힘부로 폐기하지 말라. 盂는 王의 아름다운 덕을 높이 받들고 그의 祖父인 南公을 기리며 보배로운 鼎을 만들었는데, 때는 王(康王)의 이십삼년의 일이었다.

주
- 鬯(창) : 제사 때 쓰이는 芸香酒의 종류.
- 冂(冕)衣(면의) : 머리에 쓰는 冠 또는 冕을 뜻하며 곧 衣冠임.
- 市(불) : 슬갑(膝甲)으로 바지에껴 입는 무릎까지 닿는 가죽 옷.
- 邦嗣司)(방사) : 주나라의 관리.
- 人鬲(인력) : 노예, 포로의 뜻.
- 庶人(서인) : 일반 백성이나 농민.
- 尸(夷)(이) : 종족이름이나 여기서는 이민족의 뜻.
- 王臣(왕신) : 이민족의 수장과 신하
- 祀(사) : 금문에서는 주로 제사의 뜻이나 年의 뜻으로 쓰임.

索引

編著者 略歷

裵 敬 奭

1961년 釜山生
雅號 : 研民

■ 수상
• 대한민국미술대전 우수상 수상
• 월간서예대전 우수상 수상
• 한국서도대전 우수상 수상
• 전국서도민전 은상 수상

■ 심사
• 대한민국미술대전 서예부문 심사
• 부산미술대전 서예부문 심사
• 전국서도민전 심사
• 제물포서예문인화대전 심사
• 신사임당이율곡서예대전 심사
• 포항영일만서예대전 심사
• 운곡서예문인화대전 심사
• 김해미술대전 서예부문 심사
• 대한민국서예문인화대전 심사
• 부산서원연합회서예대전 심사
• 울산미술대전 서예부문 심사
• 월간서예대전 심사
• 탄허선사전국휘호대회 심사
• 청남전국휘호대회 심사
• 경기미술대전 서예부문 심사

■ 전시출품
• 대한민국미술대전 초대작가전 출품
• 부산미술대전 초대작가전 출품
• 전국서도민전 초대작가전 출품
• 한 · 중 · 일 국제서예교류전 출품
• 국서련 영남지회 한 · 일교류전 출품

• 부산전각가협회 회원전
• 개인전 및 그룹 회원전 100여회 출품

■ 현재 활동
• 대한민국미술대전 초대작가(한국미협)
• 부산미술대전 초대작가(부산미협)
• 한국서도대전 초대작가
• 전국서도민전 초대작가
• 청남휘호대회 초대작가
• 월간서예대전 초대작가
• 한국미협 초대작가 부산서화회 부회장
• 한국미술협회 회원
• 부산미술협회 회원
• 부산전각가협회 회장 역임
• 한국서도예술협회 회장
• 문향묵연회, 익우회 회원
• 연민서예원 운영

■ 번역 출간 및 저서 활동
• 왕탁행초서 및 40여권 중국 원문 번역
• 문인화 화제집 출간

■ 작품 주요 소장처
• 신촌세브란스 병원
• 부산개성고등학교
• 부산동아고등학교
• 중국남경대학교
• 일본 시모노세끼고등학교
• 부산경남 본부세관

부산시 중구 해관로 59-1 (중앙동 4가 원빌딩 303호 서실)
Mobile. 010-9929-4721

月刊 書藝文人畵 法帖시리즈 04 대우정

大 盂 鼎 (篆書)

2022年 3月 20日 초판 발행

저 자 배 경 석

발행처 書藝文人畵 서예문인화

등록번호 제300-2001-138
주소 서울시 종로구 인사동길 12, 310호(대일빌딩)
전화 02-732-7091~3 (도서 주문처)
02-738-9880 (본사)
FAX 02-725-5153
홈페이지 www.makebook.net

값 10,000원